Song of Life

人生
幾何

李志清速寫集

Artwork
by Lee Chi Ching

李志清

藝術工作者、漫畫家。

四十多年創作不輟，作品包括漫畫、插畫、水墨畫、西洋畫、速寫畫等。

繪畫糅合中西傳統與現代風格，不時在香港及海內外各地舉辦畫展。

曾與日本出版社合作出版《三國志》、《水滸傳》等漫畫書逾百本。

曾為香港半島酒店八十五週年設計製作大型戶外投射動畫（2013 年）。

曾跟金庸的明河社合組公司，出版金庸小說漫畫。

為多部金庸小說繪畫封面及插圖。

獲邀為香港文化博物館金庸館「繪畫·金庸」展覽策展人（2017 年）。

為香港郵政繪畫金庸小說紀念郵票（2018 年）。

近年為《明報月刊》撰寫文藝專欄。

出版個人畫冊、散文集、繪本等著作多部。

曾獲獎項：

◉ 入選香港當代藝術雙年展（1992 年）

◉ 日本第一屆國際漫畫賞「最優秀賞 Gold Award」（2007 年）

◉ 星島集團傑出領袖獎（2007 年）

◉ 行政長官社區服務獎狀（2008 年）

◉ 第十四屆中國動漫金龍獎之傑出貢獻獎（2017 年）

◉ 第五屆香港文化創意產業大獎（2021 年）

人生幾何

人生晴雨不定，晴天讓我們歡樂開懷；

在黯然的日子裏，卻更加考驗你的堅忍毅力。

風雨之後，無懼泥濘滿途，踽踽前行，

每一步都有你的感情，每一步都有你的故事……

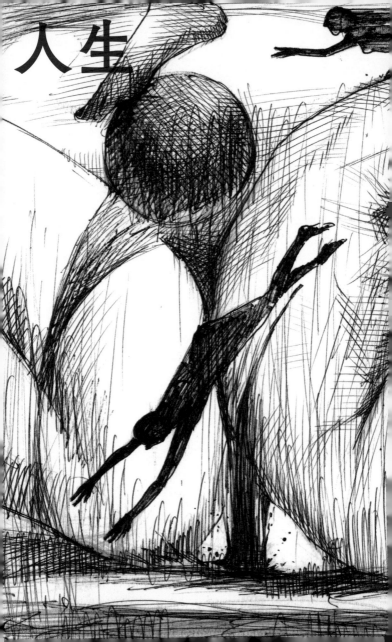

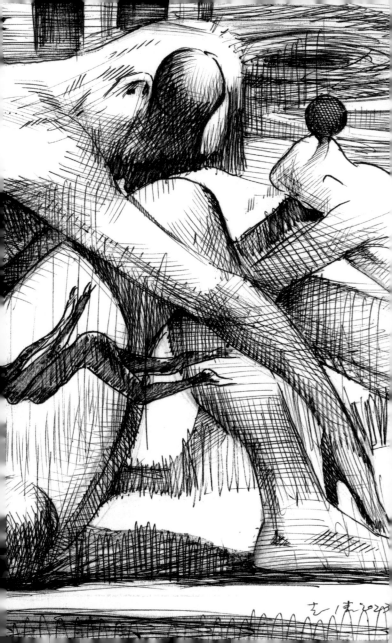

幾何

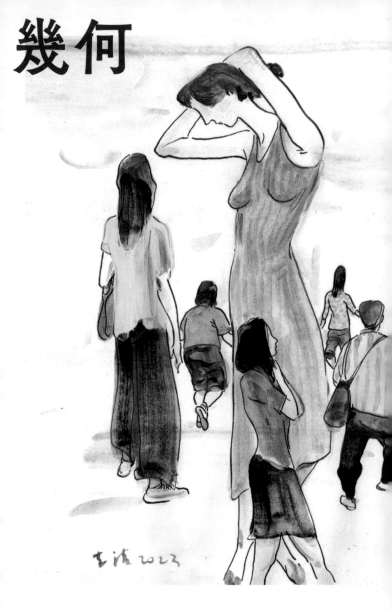

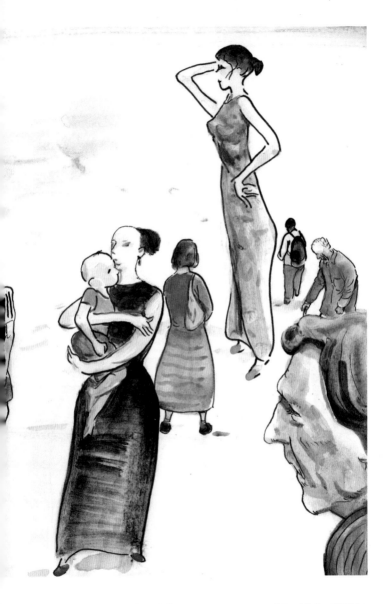

Song of Life ——————— Artwork by Lee Chi Ching

現代人的姿勢
—
16cm x 11cm
2017

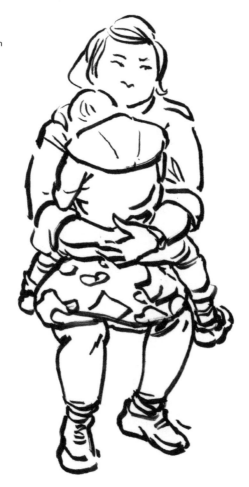

漫長的人生中，
我們在車上會花去許多時間，
你都有好好利用嗎？

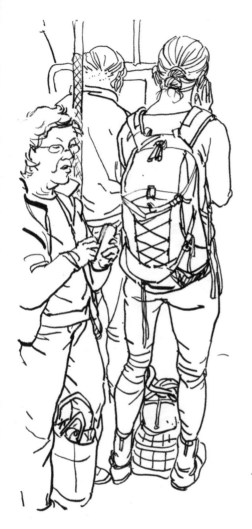

2019·1.29.
初二香港地鐵1

背面
—
29.5cm x 22cm
2017

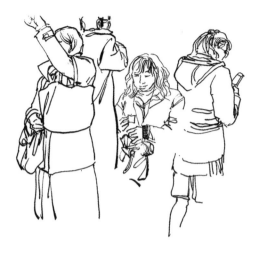

車廂內

—

22cm x 29.5cm
2015

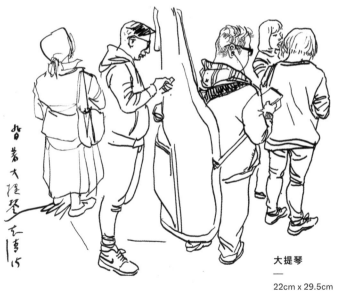

背著大提琴 志清 15

大提琴

—

22cm x 29.5cm
2015

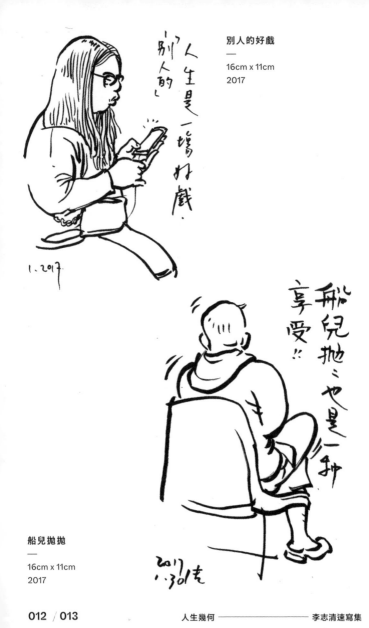

別人的好戲
—
16cm x 11cm
2017

船兒拋拋
—
16cm x 11cm
2017

人在車上
思緒
在車外

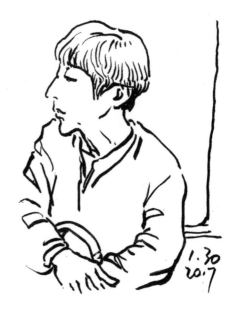

思緒
—
11cm x 16cm
2017

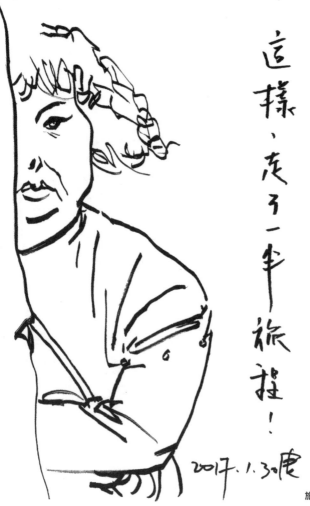

這樣、走了一半旅程！

2017.1.30 唐

旅程
—
16cm x 11cm
2017

人生幾何 —————— 李志清速寫集

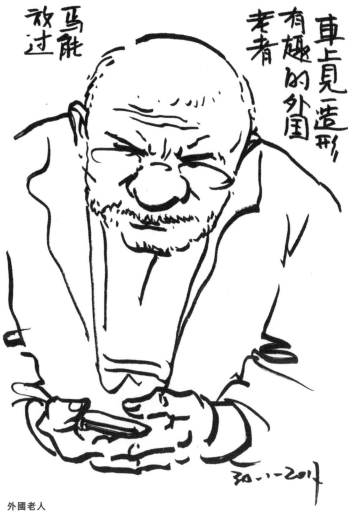

外國老人

—

16cm x 11cm

2017

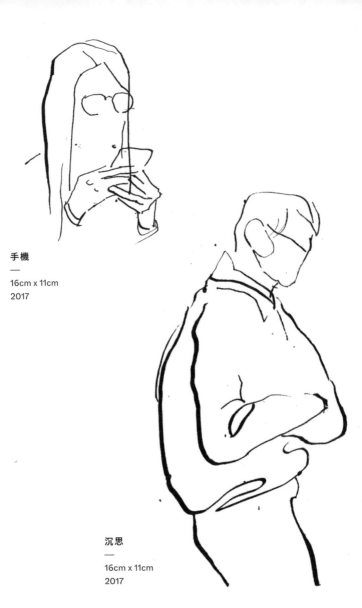

手機

—

16cm x 11cm

2017

沉思

—

16cm x 11cm

2017

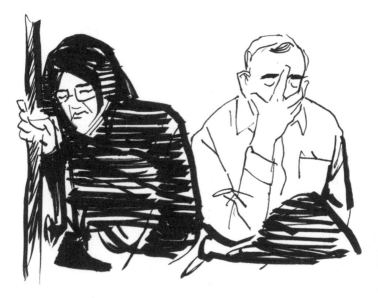

黑白配
—
11cm x 16cm
2017

歲月流變，
曾踏小徑迂迴、鄉郊曠野，
也曾置身現代繁華，
見識天地無邊、花花世界。
過客匆匆，要活得精彩有意義，
無負年華，不枉此生。

Song of Life —————— Artwork by Lee Chi Ching

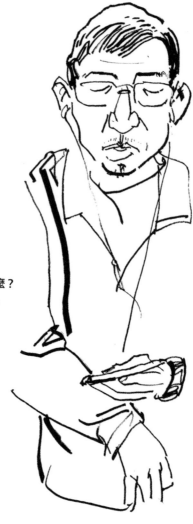

寫人物，
在精神面貌，
神態如何？
他所想的是甚麼？
你也可以想想。

聽
—
29.5cm x 22cm
2015

人生幾何 ———————— 李志清速寫集

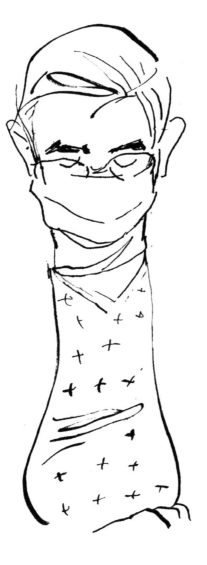

想
—

16cm x 11cm
2017

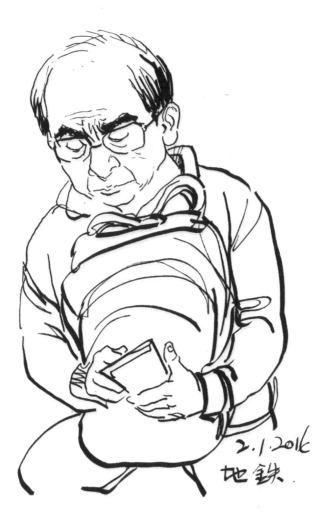

他關心的

—

29.5cm x 22cm

2016

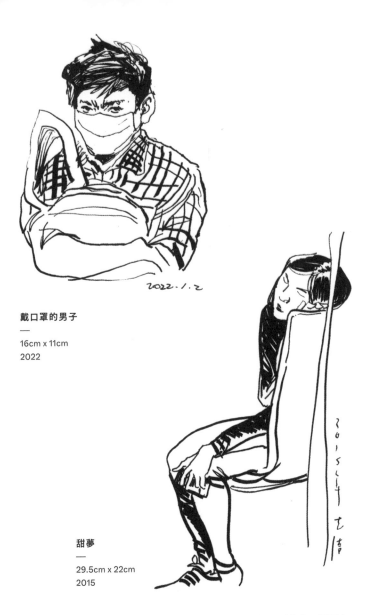

戴口罩的男子
—
16cm x 11cm
2022

甜夢
—
29.5cm x 22cm
2015

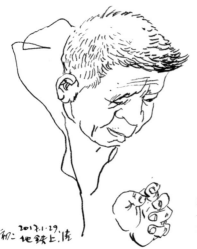

除了面部表情，
一雙手傳達的，
也是重要的信息。

玩手指
—
29.5cm x 22cm
2017

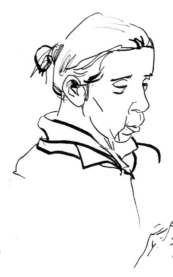

打手機
—
29.5cm x 22cm
2015

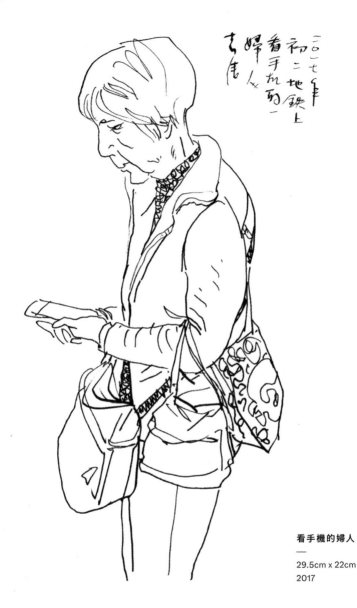

二〇一七年
初二地鐵上
看手机的一
婦人
李志清

看手機的婦人
—
29.5cm x 22cm
2017

Song of Life ———————————— **Artwork by Lee Chi Ching**

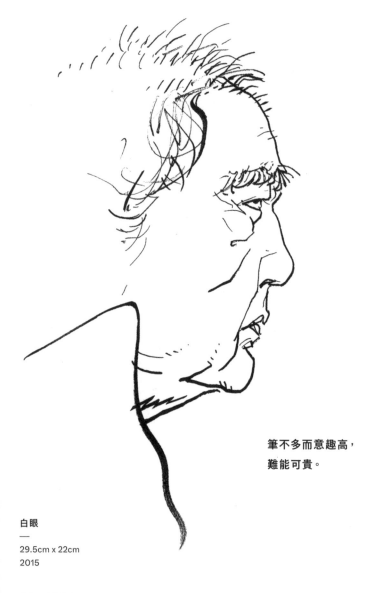

筆不多而意趣高，
難能可貴。

白眼
—
29.5cm x 22cm
2015

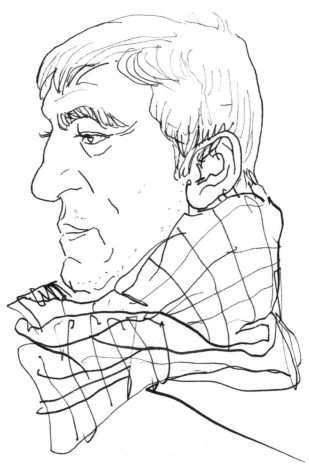

清 21.12.2015 地鉄上

領巾
—
29.5cm x 22cm
2015

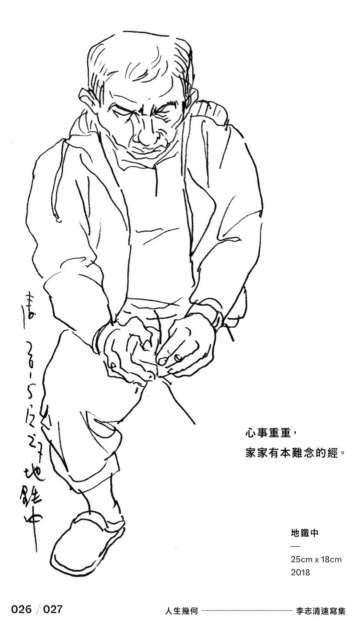

心事重重，
家家有本難念的經。

地鐵中
—
25cm x 18cm
2018

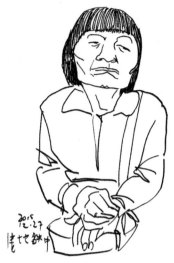

心事
—
25cm x 18cm
2015

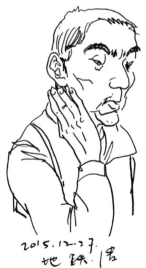

脖子痛
—
25cm x 18cm
2015

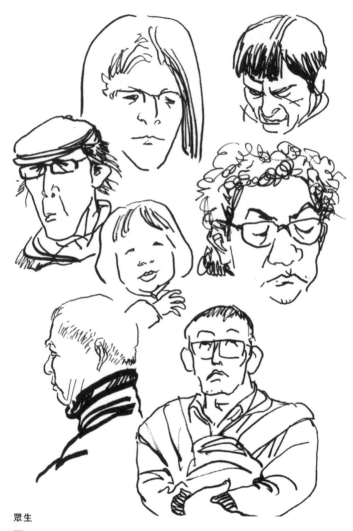

眾生

—

29.5cm x 22cm

2015

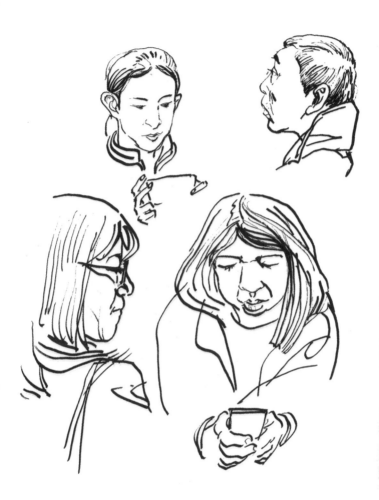

眾生
—
29.5cm x 22cm
2015

人物的個性，
有時單單由他們的髮型中，
也可窺見一二。

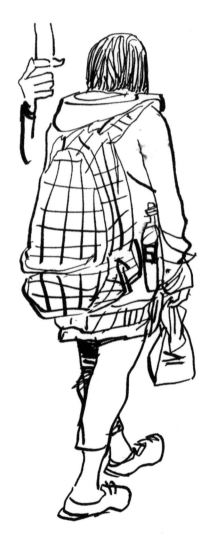

大背囊

—

25cm x 18cm
2016

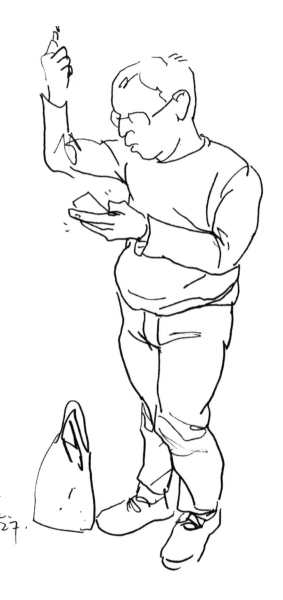

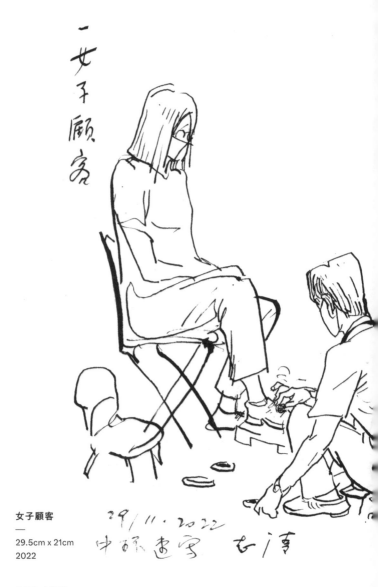

女子顧客
—

29.5cm x 21cm
2022

人生幾何 ——————— 李志清速寫集

搞藝術，不刷鞋

某天有事到中環，
剛走出戲院里的港鐵站出口，
就看到一列的刷鞋攤子。
離約會時間仍有大半個小時，
我駐足看了一下。

忽然想起從前的街童，
手挽鞋箱，
急步追着衣履光鮮的大老闆，
希望以刷鞋
來討點生活費的那個情景。

現今從事刷鞋業的都是上了年紀的人吧，
來刷鞋的反而比較年輕！

眼前一位二十多歲、
西裝筆挺、頭髮梳理整潔的青年，
坐在高凳上，
一邊看手機、一邊享受刷鞋服務。
刷鞋的老者，年過六旬，
坐在小凳上，曲背低頭，努力地幹活。

一高一低，高高在上的是年輕人，
身處下方的是老年人，
這個畫面看起來有點不自然。
老人家先用白布清潔好鞋子，
然後塗上鞋油、刷拭、拋光，
手法熟練。

刷鞋者的姿勢
—
21cm x 29.5cm
2022

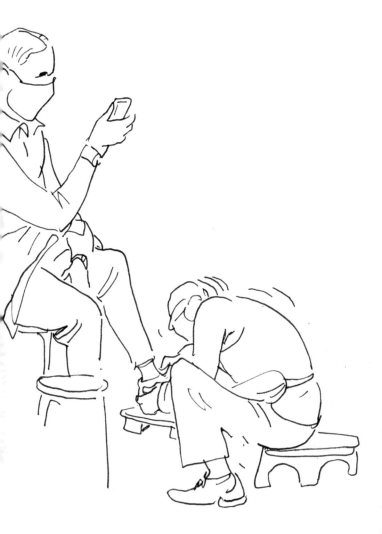

穿白鞋的刷鞋者
—
29.5cm x 21cm
2022

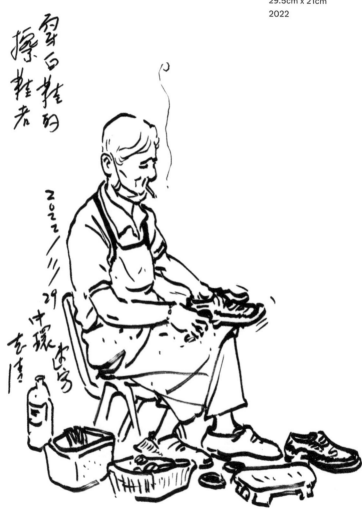

人生幾何 ————————— 李志清速寫集

幾個刷鞋攤子都很忙碌，
鄰近有一家三尺見方的小舖，
門關上，
一位老人家坐在門前面讀報紙，
好整以暇。
他看見我在畫速寫，就跟我搭訕。
原來是刻印章的工匠。
他說自己沒有牌照，
不能打開門做生意，
只好關上門等熟客到來。
他幹這行已經五十年了，
說起來既自豪又帶點唏噓，
慨嘆說：「搞藝術沒出息呀！」

刷鞋（擦鞋）在廣東話中有阿諛奉承的意思，
相反搞藝術的多少帶點高傲的性格，
不屑奉承！
刷鞋與刻印章兩種職業其實都只是為生活，
付出自己的勞力，
換取微薄的金錢。
我轉身離開，
邊走邊想着他的那句「搞藝術沒出息呀」……

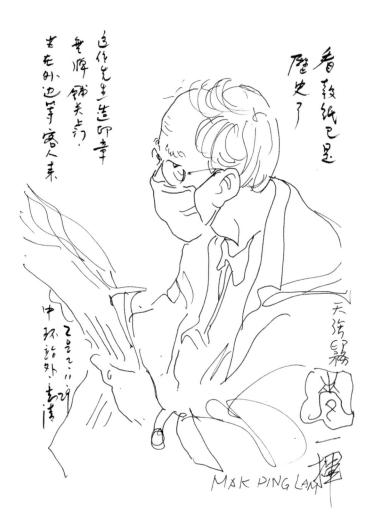

看報紙已是
歷史了

這位先生造印章
無暇顧及身份，
老在外邊等客人來

中环路外 志清

天啟難 畫一揮

MAK PING LAM

做印章的伯伯

—

29.5cm x 21cm

2022

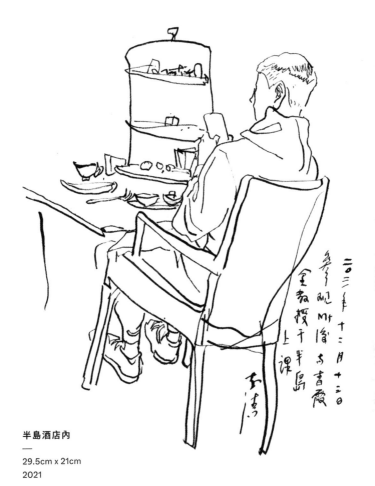

二〇二一年十二月十三日
參觀MM浄白書展
金教授于半島上課
李志清

半島酒店內

—

29.5cm x 21cm
2021

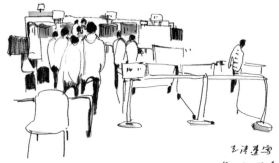

第三針現場

—

21cm x 29.5cm

2022

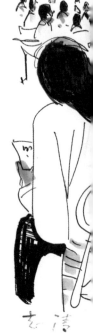

新冠第三針

—

21cm x 29.5cm

2022

速寫的時候，
身邊不一定有專業的工具，
這次袋中還好有原子筆，
也有幾張白紙，
粗線條是回家後補上的。

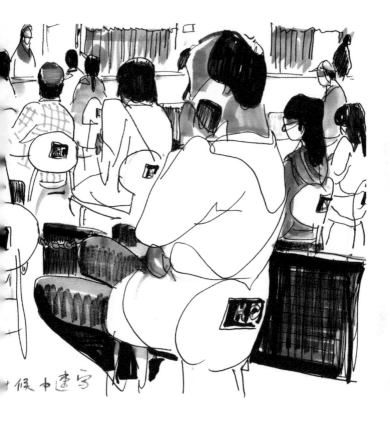

Song of Life ———— **Artwork by Lee Chi Ching**

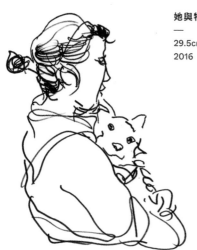

她與牠
—
29.5cm x 22cm
2016

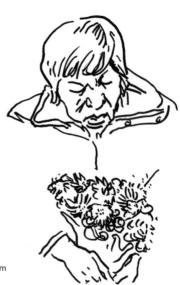

睡着了
—
16cm x 11cm
2017

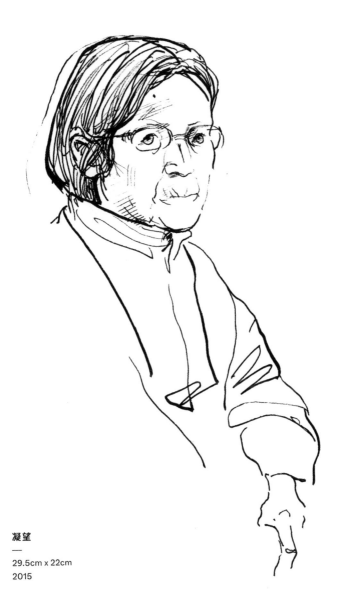

凝望
—
29.5cm x 22cm
2015

Song of Life ———— Artwork by Lee Chi Ching

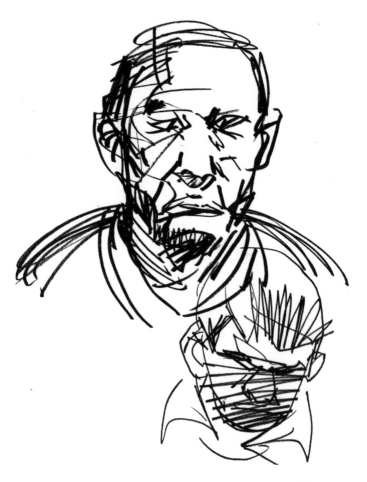

愁
—
25cm x 18cm
2015

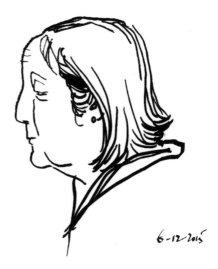

6-12-2015

一位婆婆

—

29.5cm x 22cm
2015

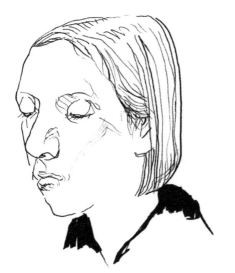

金頭髮

—

29.5cm x 22cm
2015

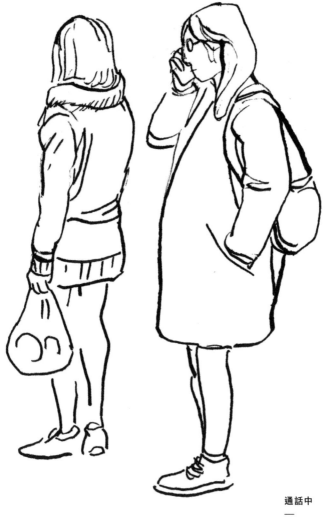

通話中

—

29.5cm x 22cm

2015

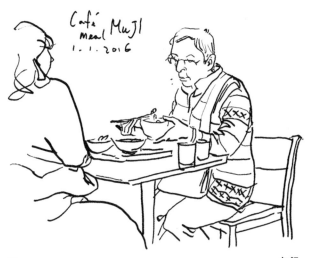

吃，
在人生中佔據一個重要的位置，
在貧窮的地方，
有溫飽已經滿足，
比較富裕的，
就要求食物多一點美味，
不是吃得飽那麼簡單。

午飯
—
22cm x 29.5cm
2016

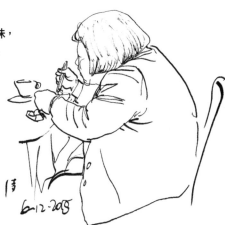

午飯
—
22cm x 29.5cm
2015

睡中，

有甜夢、有惡夢。

如現實中，有喜樂、有悲傷。

無論怎樣，都會轉瞬而逝！

活在當中，夢，亦在當下。

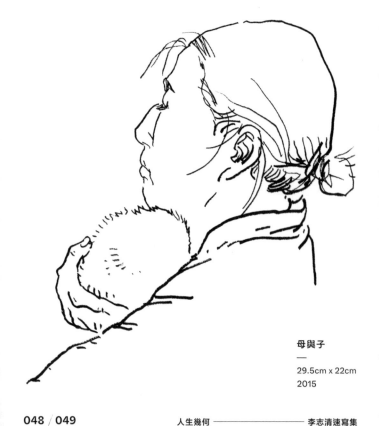

母與子
一
29.5cm x 22cm
2015

　　　　人生幾何 ————————— 李志清速寫集

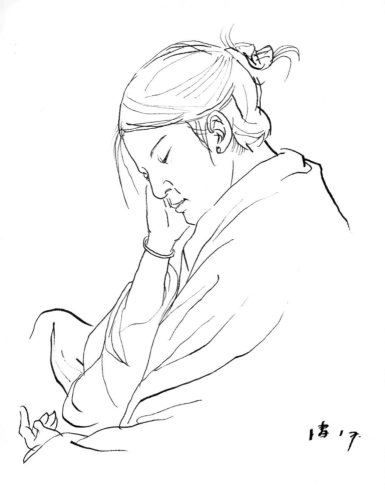

甜夢
—
29.5cm x 22cm
2017

窗台外，兩隻小鳥，尋覓到這裏，
在我栽種的一盆松上，築起巢來。
沒多久，下蛋了，孵出雛鳥。
雛鳥的父母，
每天辛勤找食物，餵飼寶寶。
幾天後，
幾隻雛鳥在窗邊跳來跳去，學飛；
一天，飛去無踪。
小鳥生命的意義，
也許全在自己的兒女上。
人類也一樣，
父母一生奉獻給自己的兒女，
看見孩兒健康快樂，就滿足了！
這，就是他們的人生！

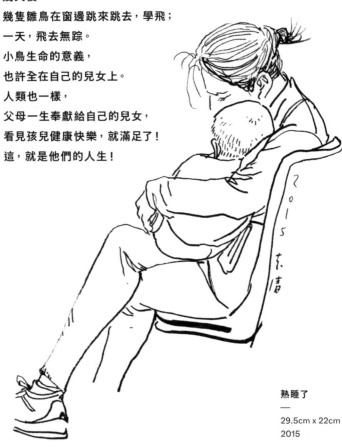

熟睡了
—
29.5cm x 22cm
2015

這一年，這一日，這一刻……
你在這裏，
彷彿宇宙中微塵一點的地方，
碰上了！
不早也不遲，兩心相印，
不是緣份是甚麼？

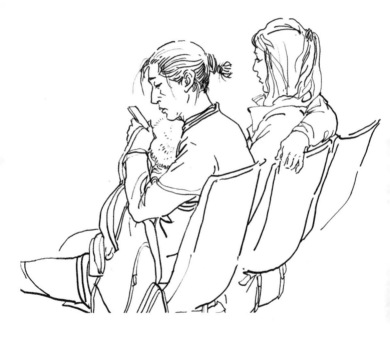

側身
—
22cm x 29.5cm
2015

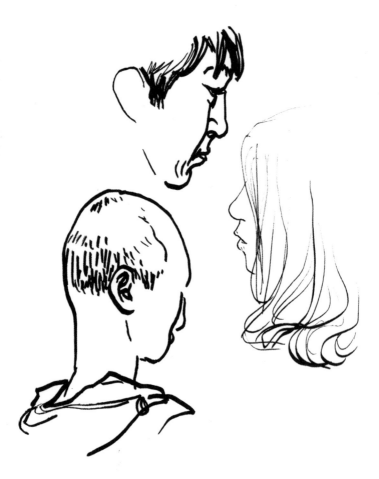

東張
—
29.5cm x 22cm
2015

人生幾何 ———— 李志清速寫集

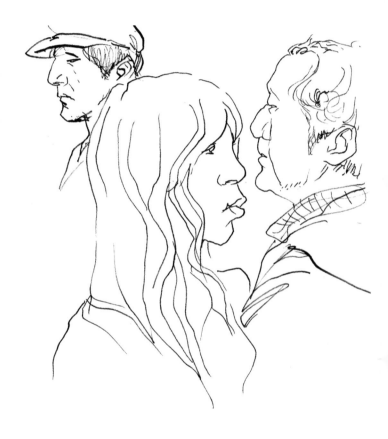

西望

—

29.5cm x 22cm

2015

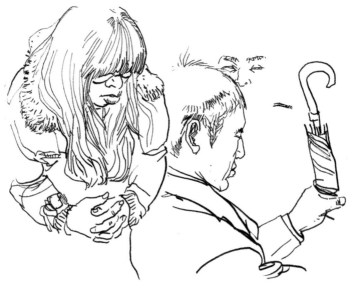

車上百態

—

22cm x 29.5cm

2015

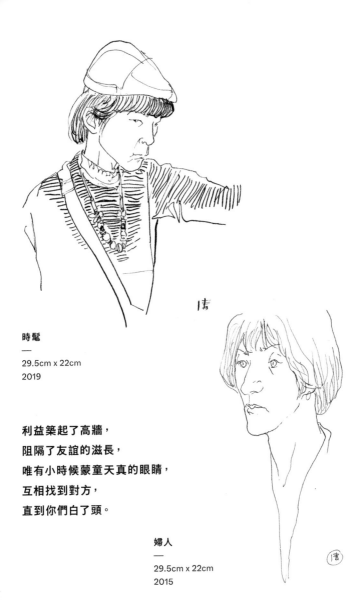

時髦
—
29.5cm x 22cm
2019

利益築起了高牆，
阻隔了友誼的滋長，
唯有小時候蒙童天真的眼睛，
互相找到對方，
直到你們白了頭。

婦人
—
29.5cm x 22cm
2015

火車上為同行的漫畫家速寫

2011 年 2 月，
香港藝術中心帶着我們一班漫畫家，
組團往法國觀摩安古蘭漫畫節。
寧靜的法國小鎮，每年一度，
因漫畫而熱鬧起來，
世界各地不同的漫畫家匯聚在一起，
舉行一場漫畫的盛宴。

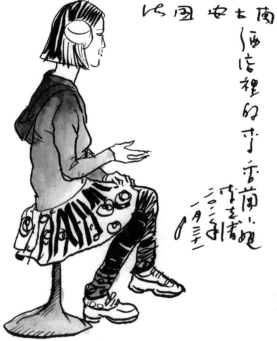

李香蘭
—
25.5cm x 19cm
2011

人生幾何 ———— 李志清速寫集

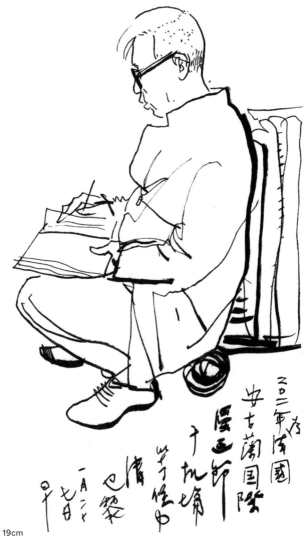

阿齋

—

25.5cm x 19cm

2011

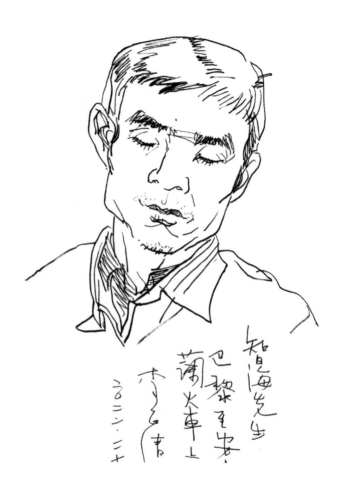

智海

—

25.5cm x 19cm

2011

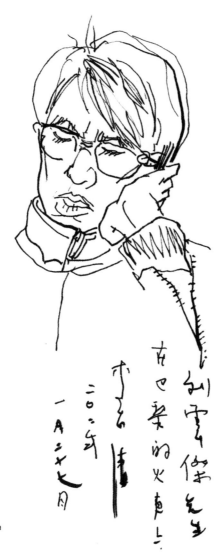

劉雲傑

—

25.5cm x 19cm

2011

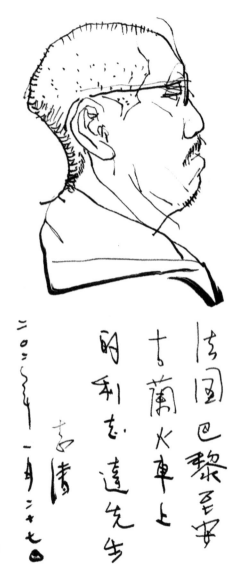

法国巴黎至安
古蘭火車上
的利志遠先生

二〇一一
一月三十七日

志清

利志達

—

25.5cm x 19cm

2011

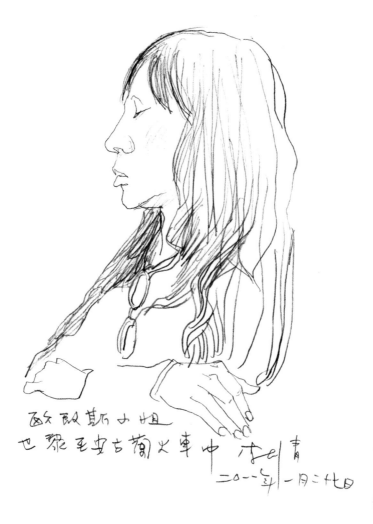

歐啟斯小姐
也黎毛蟲古蔔火車中　李志清
二〇一一年一月二十七日

歐啟斯

—

25.5cm x 19cm

2011

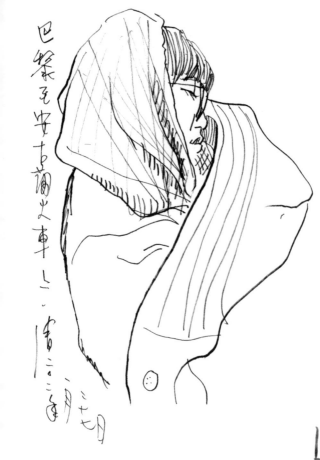

巴黎至安古蘭火車上。筆二二一一三七月

熟睡
—
25.5cm x 19cm
2011

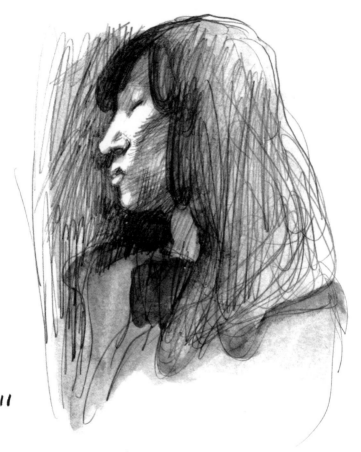

11

歐啟斯

—

19cm x 25.5cm
2011

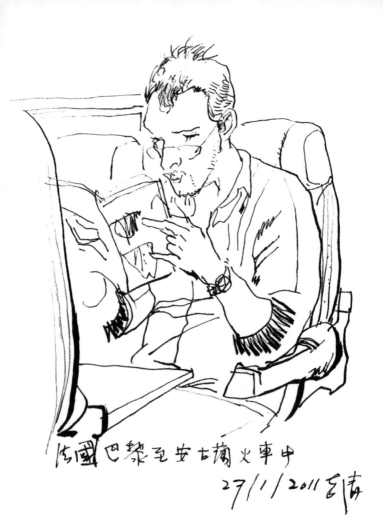

法國巴黎毛安古腩火車中
27/1/2011 李志清

火車上看書的法國人

—

25.5cm x 19cm

2011

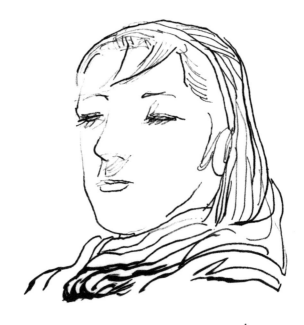

法國少女
—
25.5cm x 19cm
2011

巴黎至史古蘭火車上
的少女　　27/1/2011.
　　　　　　　　　靖

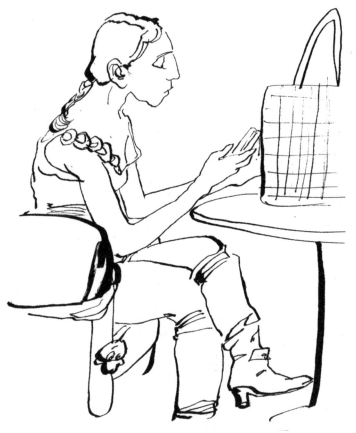

高鼻樑

—

25.5cm x 19cm

2011

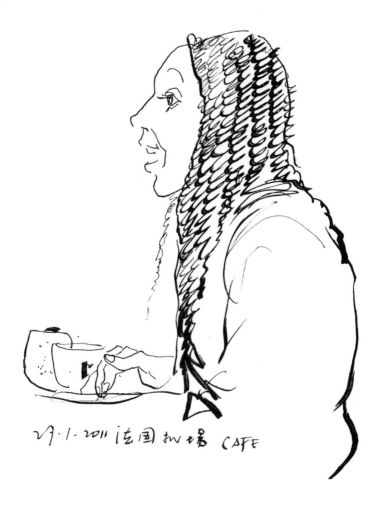

黑人少女
—

25.5cm x 19cm
2011

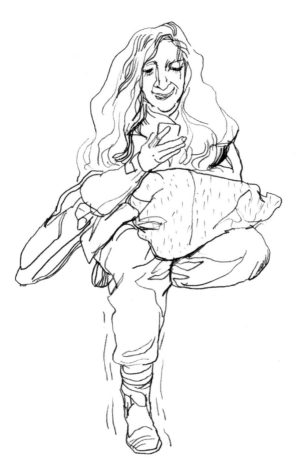

倚圍巴黎拟場 不停遙腳的少女在偷笑
李志清 於 2、2011

偷笑
—
30cm x 21cm
2011

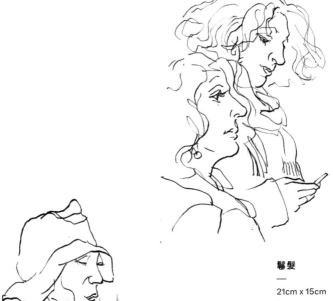

李志清 2011年二月于巴黎地铁中

鬃髮

—

21cm x 15cm

2011

戴帽子的女士

—

21cm x 15cm

2011

2月 2011 李志清 清

Song of Life ——————————— **Artwork by Lee Chi Ching**

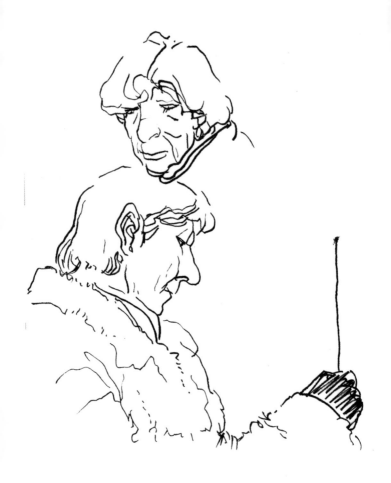

大鼻子

—

21cm x 15cm

2011

　　　　　人生幾何 ──────── 李志清速寫集

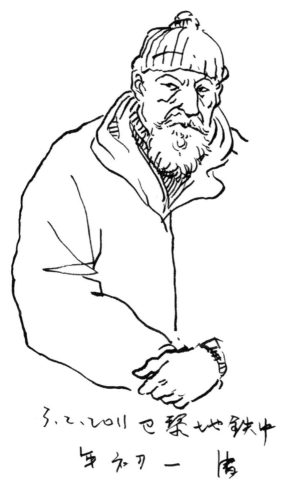

法國中年人

—

21cm x 15cm

2011

回到巴黎的奧賽博物館，
探望一下「老朋友」，
一幅一幅在心頭的作品，
久別重逢，
竟然一點陌生的感覺也沒有！

奧賽博物館的速寫
—
30cm x 21cm
2011

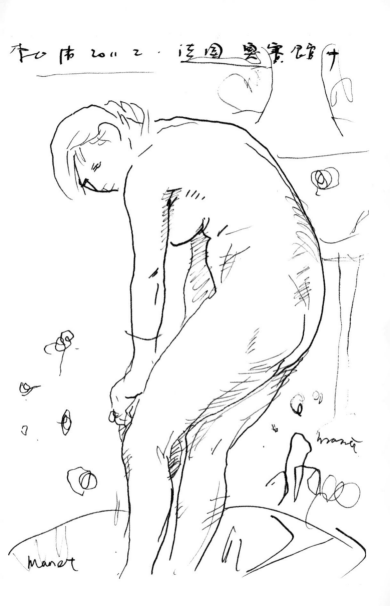

Song of Life ———— **Artwork by Lee Chi Ching**

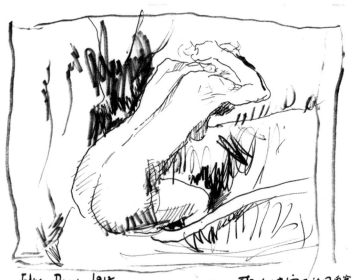

Edgar Degas 1917

2011／李七清寫于法国里

奧賽博物館的速寫
—
21cm x 30cm
2011

　　　　人生幾何 ——————— 李志清速寫集

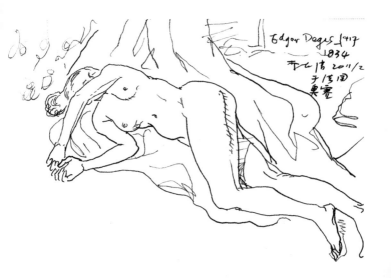

奧賽博物館的速寫
—
21cm x 30cm
2011

藝術之所以寶貴，
有時在於把真實平凡的生命，
提升了意義。
簡單如日常活動，
也使人看出崇高偉大的一面。

Song of Life ————————— **Artwork by Lee Chi Ching**

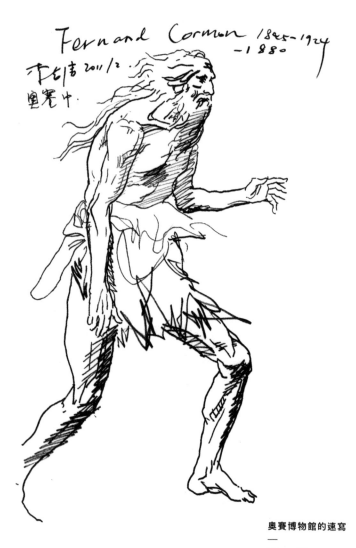

Fernand Cormon 1845-1924
-1880

李志清 2011/2.
鋼筆中.

奧賽博物館的速寫

—

30cm x 21cm

2011

人生幾何 ———— 李志清速寫集

as la
Edgar Degas 1917

李志清 2011
于法國
奧賽館

奧賽博物館的速寫
—
30cm x 21cm
2011

Song of Life ——— Artwork by Lee Chi Ching

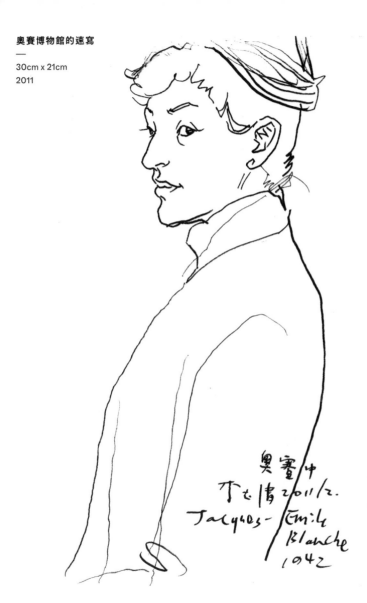

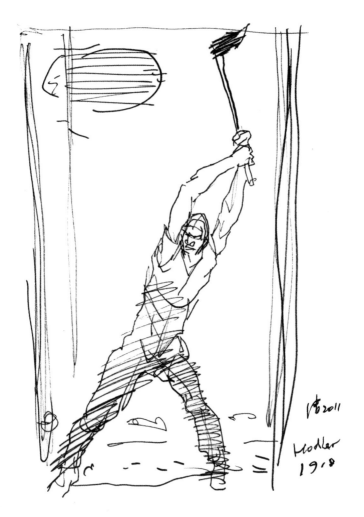

奧賽博物館的速寫

—

30cm x 21cm

2011

在龐比度中心內

—

21cm x 30cm

2011

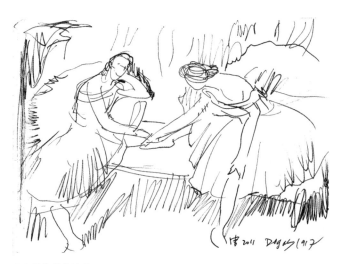

奧賽博物館的速寫

—

21cm x 30cm

2011

巴黎的羅丹美術館，
剛好有亨利·摩爾的雕塑展，
又怎能錯過！
掏出紙筆速寫，
用筆尖感受每一個造型的獨特靈魂，
比單單只是看的收穫更多。

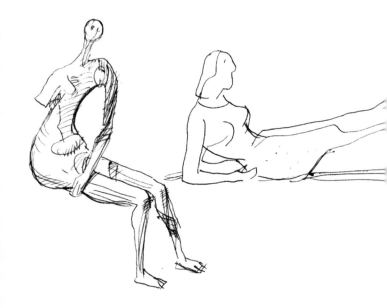

亨利·摩爾雕像速寫
—
15cm x 21cm
2011

　　　人生幾何 ————————— 李志清速寫集

亨利·摩爾是英國雕塑家，
以大型銅鑄雕塑和大理石雕塑聞名，
幾何形狀的人物，
表現出量感美、線條美，
柔和而細膩。

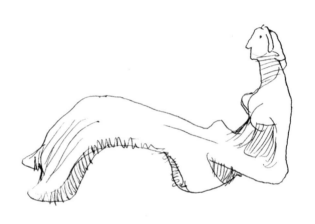

巴黎羅丹館　李志清 2011年2月

亨利·摩爾雕像速寫
—
15cm x 21cm
2011

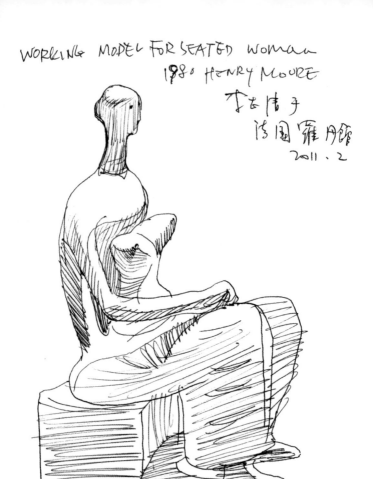

WORKING MODEL FOR SEATED WOMAN
1980 HENRY MOORE
李志清于
英國雕塑館
2011.2

亨利・摩爾雕像速寫

—

21cm x 15cm

2011

TWO THREE-QUARTER FIGURES ON BASE
1984. HENRY MOORE.

其一

李志清于羅丹館
2/ 2011

亨利·摩爾雕像速寫
—
21cm x 15cm
2011

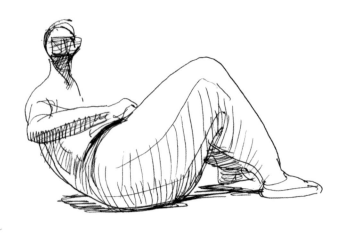

巴黎 羅丹館　　李志清 2011/2

亨利·摩爾雕像速寫

—

15cm x 21cm

2011

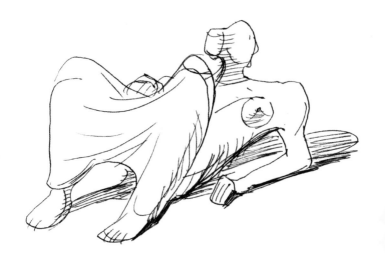

亨利‧摩爾雕像速寫
一

15cm x 21cm
2011

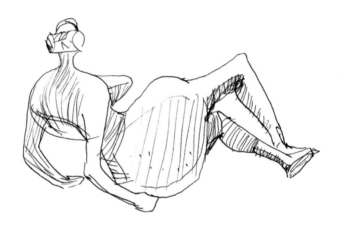

法國巴黎 羅丹館　李志清 2011/2.

亨利・摩爾雕像速寫
—
15cm x 21cm
2011

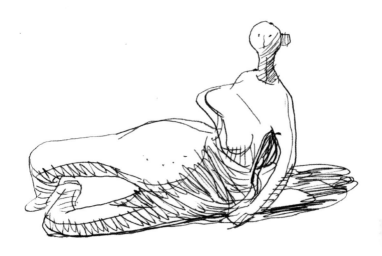

亨利・摩爾雕像速寫
—

15cm x 21cm
2011

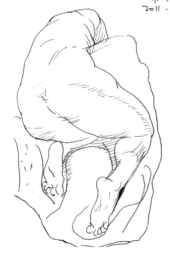

La Danaïde Danaïd Radin 1885
李志清 罗丹馆
2011．2月

羅丹雕像速寫

—

21cm x 15cm
2011

羅丹雕像速寫

—

21cm x 15cm
2011

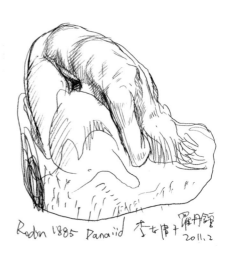

Rodin 1885 Danaïid 李志清于罗丹館
2011．2

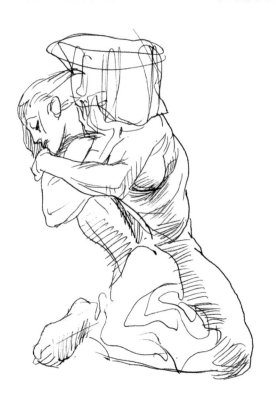

Fallen Caryatid Carrying her Stone
1905 Rodin.
李志清于巴黎 羅丹館 2/2011

羅丹雕像速寫

—

21cm x 15cm
2011

人生幾何 ———————— 李志清速寫集

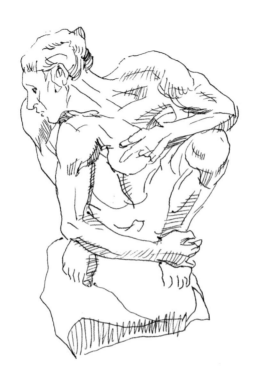

The Crouching Woman , 1909 RODIN
李志清　于巴黎羅丹館 2011.2

羅丹雕像速寫
—
21cm x 15cm
2011

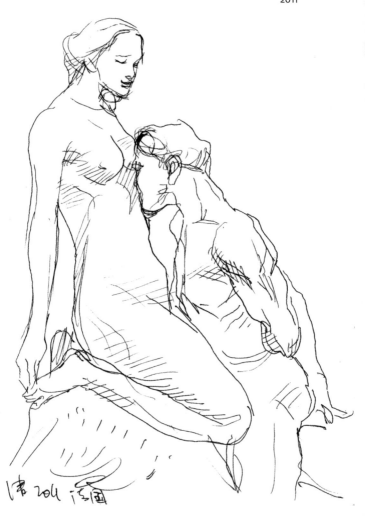

羅丹雕像速寫

21cm x 15cm
2011

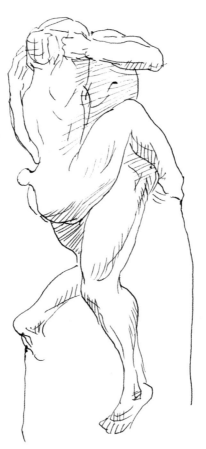

THe Sin 1916 Rodin
李志清 2011.2 于 羅丹館 法國

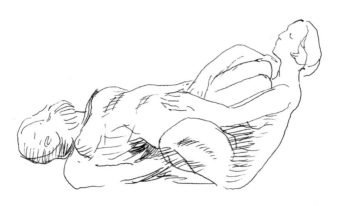

2011年2月于羅丹館　李志清

The fall of Icarus 1917
Rodin

羅丹雕像速寫
—
15cm x 21cm
2011

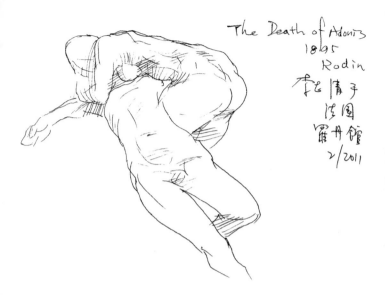

The Death of Adonis
1895
Rodin

李志清手
法國
羅丹館
2/2011

羅丹雕像速寫
—

15cm x 21cm
2011

人，是甚麼？
有信仰的，
也許會說是造物主的傑作。
四肢五官的比例，
身體髮膚，
如斯的美，
創造得恰到好處！

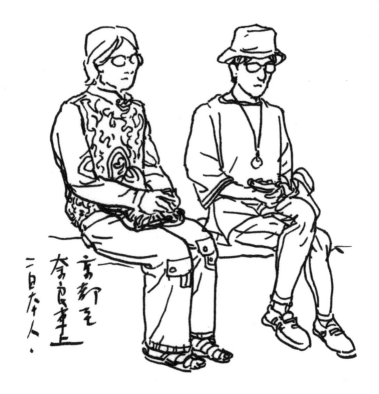

端坐
—
21cm x 15cm
2019

萬籟俱寂 ——
你在哪？
對不起啊！
在喧嘩的時候，沒有想起你！

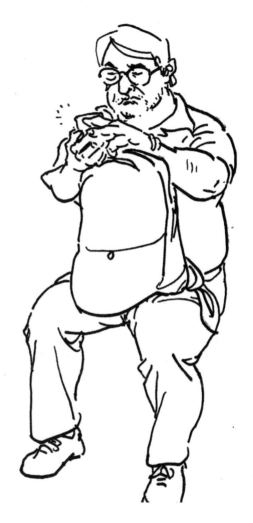

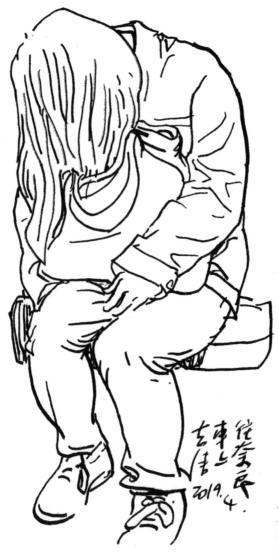

倒頭睡了
—
21cm x 15cm
2019

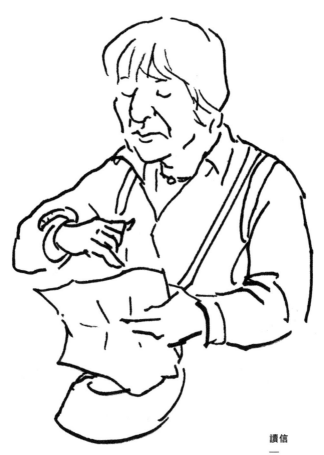

讀信
—

21cm x 15cm
2019

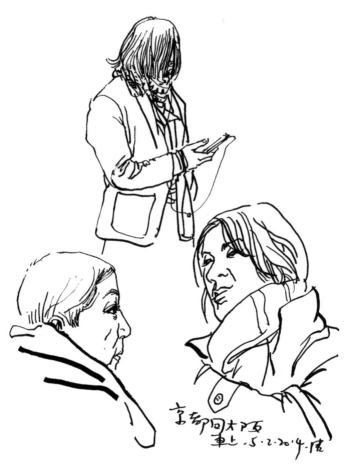

在外速寫人物，
有時候不一定能夠完成整體，
更多的時候只是一鱗半爪，
對象便離去了，
必須懂得快快地捕捉。

大阪車上百態
一
30cm x 21cm
2014

人生幾何 ———————— 李志清速寫集

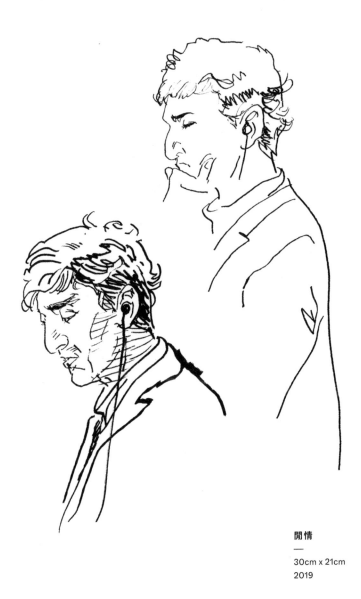

閒情

—

30cm x 21cm
2019

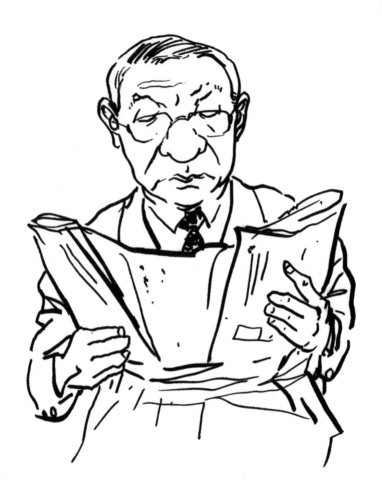

閱報
—
30cm x 21cm
2012

人生幾何 ——————————— 李志清速寫集

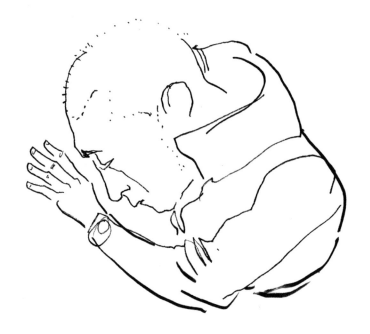

一位日本人
—
30cm x 21cm
2012

速寫求簡潔、
準確，
有節奏，
有情感的投入。

Song of Life ————————— **Artwork by Lee Chi Ching**

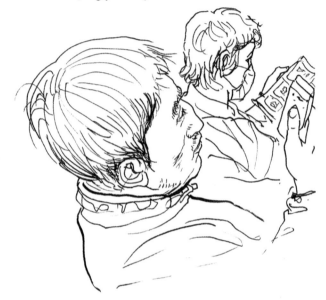

11.11.2012 東京　李世倩

自己的天地
—
21cm x 30cm
2012

歲月如白駒過隙，
在不知不覺中溜走，
春去秋來，
轉瞬百年。
留不下也帶不走！
何不好好享受，
活在當下。

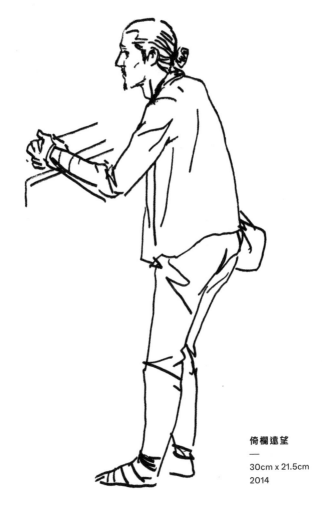

日本 ニフ四 古情

倚欄遠望

—

30cm x 21.5cm
2014

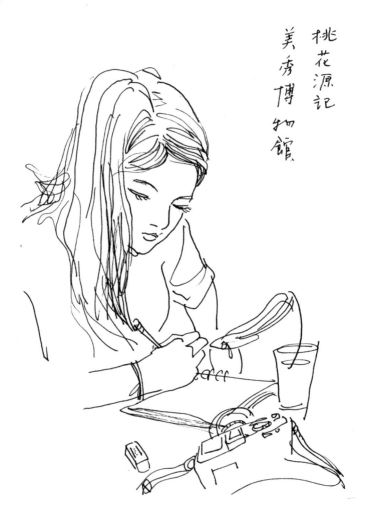

桃花源記 美秀博物館

寫字
—
30cm x 21cm
2017

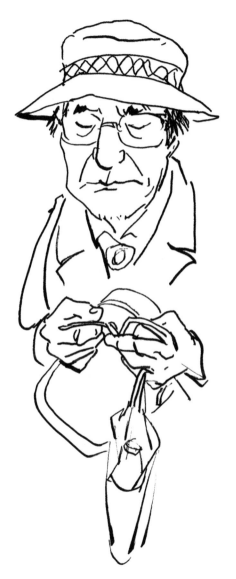

看書

—

30cm x 21cm

2014

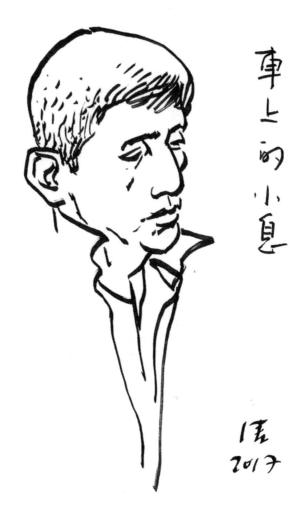

車上的小息

清
2017

小息
—
16cm x 11cm
2017

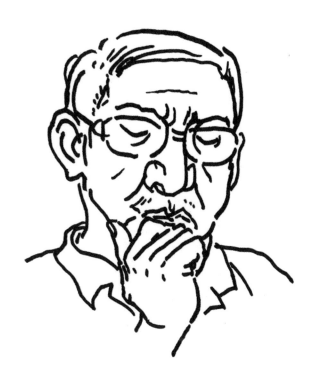

思考
—
16cm x 11cm
2017

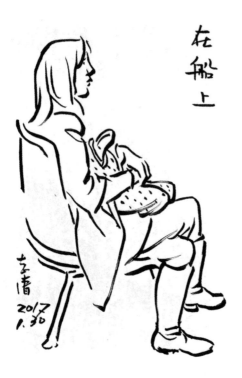

在 船 上

在船上
—
16cm x 11cm
2017

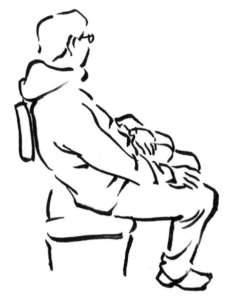

望風景
—

16cm x 11cm
2017

不同的種族，
有不同的文化、
不同的宗教信仰。
乃至每一個人，
都有自己的天地、
生活的取向。
共處其中，
要和而不同，
互相尊重。

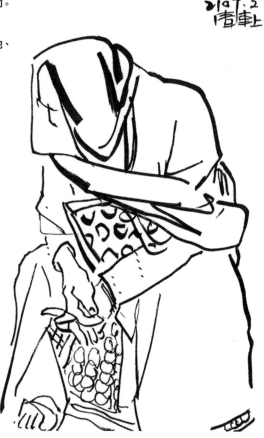

包頭婦女
—
16cm x 11cm
2017

人生幾何 ——————— 李志清速寫集

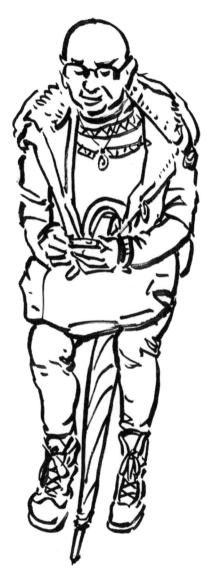

我有我天地
—
16cm x 11cm
2017

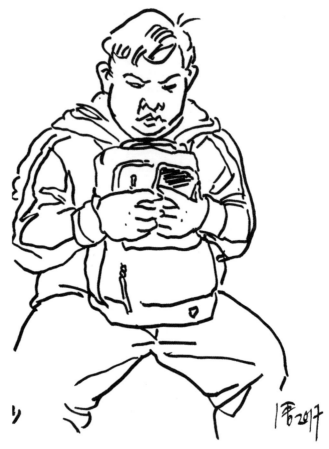

小男孩

—

16cm x 11cm

2017

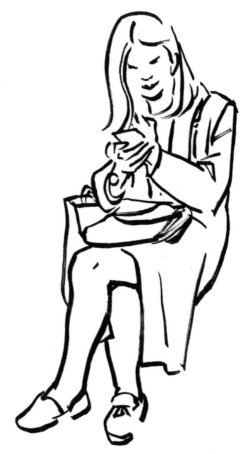

白領麗人
—
16cm x 11cm
2017

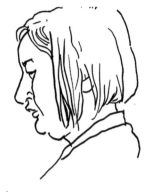

白髮
—
16cm x 11cm
2017

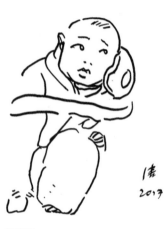

眼碌碌
—
16cm x 11cm
2017

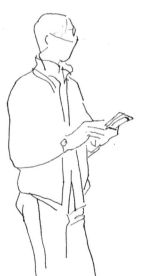

張望
—
16cm x 11cm
2017

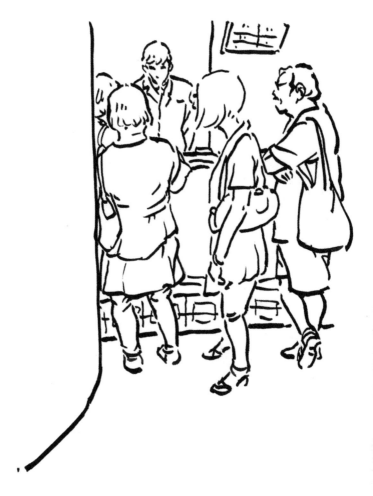

2017 像

購物
—
16cm x 11cm
2017

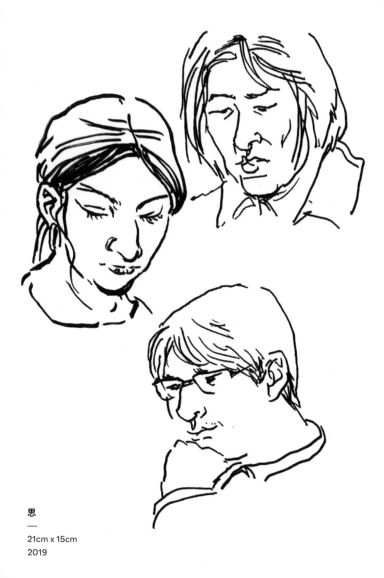

思
—

21cm x 15cm

2019

人生幾何 ——————— 李志清速寫集

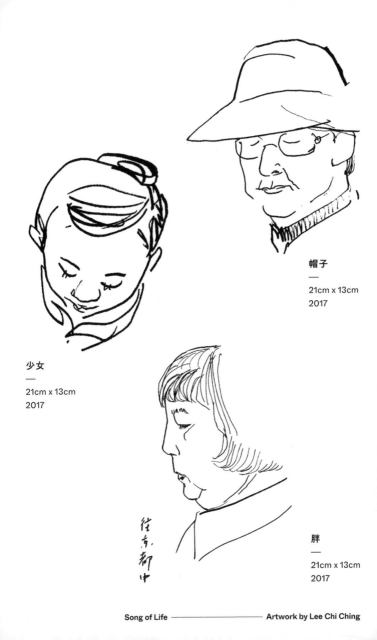

帽子
—
21cm x 13cm
2017

少女
—
21cm x 13cm
2017

胖
—
21cm x 13cm
2017

Song of Life ———————————————— **Artwork by Lee Chi Ching**

靚皮器

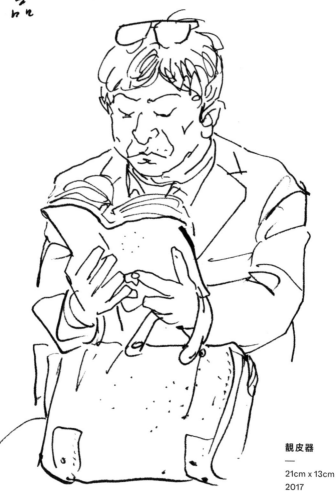

靚皮器
—
21cm x 13cm
2017

人生幾何 ———— 李志清速寫集

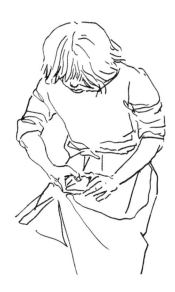

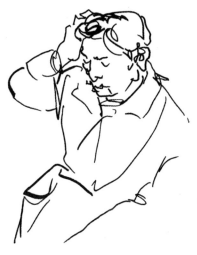

頭髮遮着眼睛
—

21cm x 13cm
2017

搔頭
—

21cm x 13cm
2017

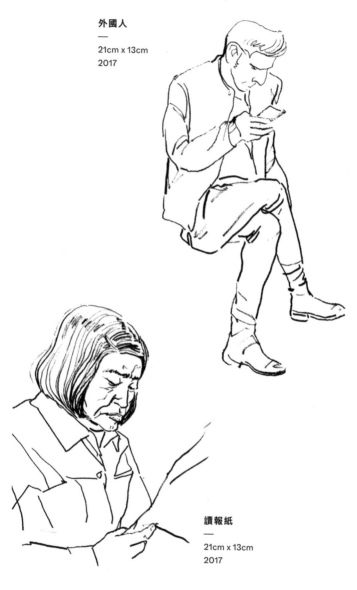

外國人
—
21cm x 13cm
2017

讀報紙
—
21cm x 13cm
2017

她在閱讀一本書，
而我，正在閱讀她……
你站在橋上看風景，
看風景的人在樓上看你！

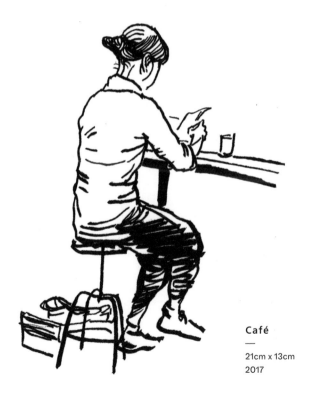

Café
—
21cm x 13cm
2017

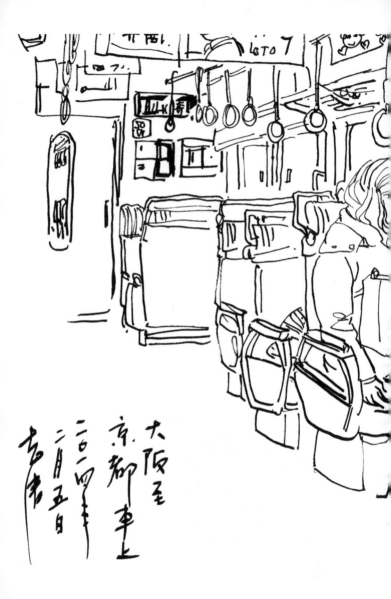

大阪至
京都車上
二二
月四
五日
志清

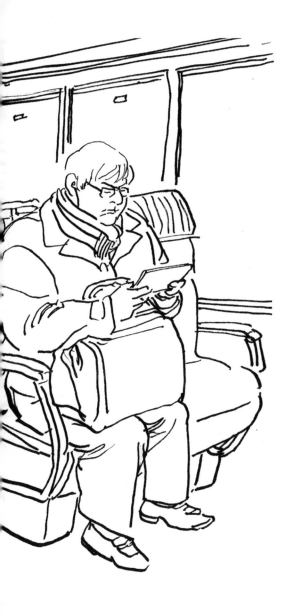

京都車上

—

21cm x 30cm

2014

Song of Life ——— Artwork by Lee Chi Ching

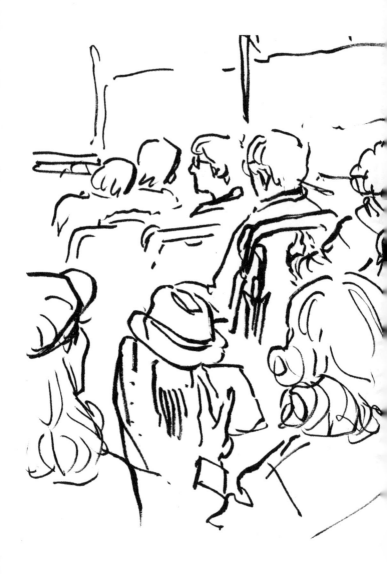

人生幾何 ──────── 李志清速寫集

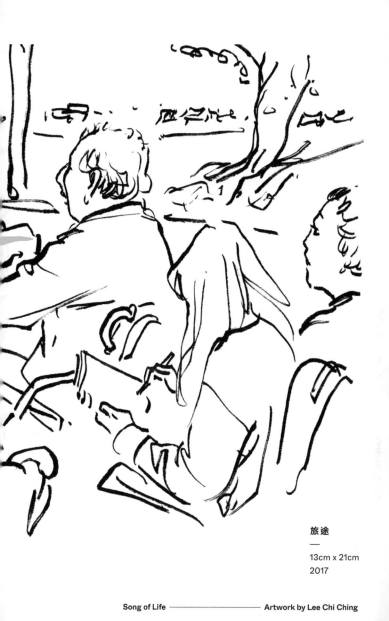

旅途
—
13cm x 21cm
2017

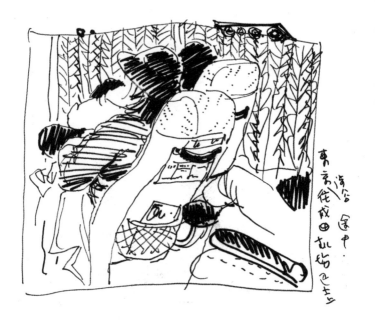

旅途

—

25cm x 35.5cm

2005

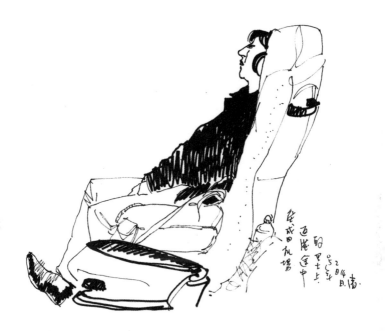

旅途

—

25cm x 35.5cm
2005

寫畫的人，

總是多愁善感，

胡思亂想，

也好！

因此創意就飛到筆端上。

首個

腦海中

閃現一境

志清

2017.8.14

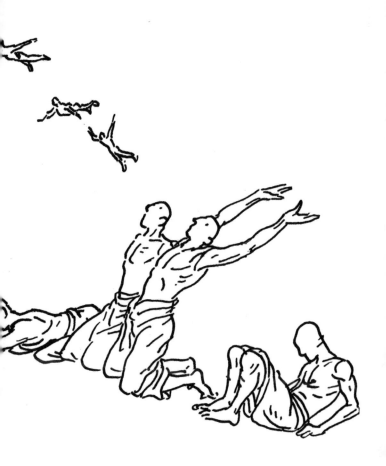

在首爾幻想
—
10.5cm x 16cm
2017

Song of Life ———————————— Artwork by Lee Chi Ching

山中唯一石
世上唯一人

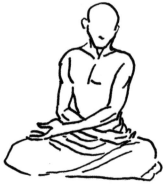

倚2017 8 14

在首爾幻想
—
16cm x 10.5cm
2017

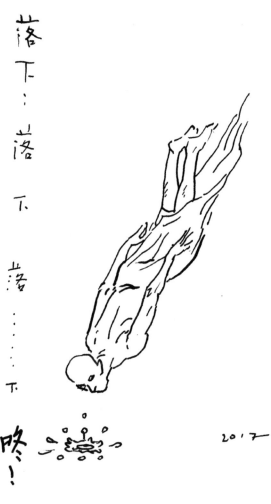

落下，落下，落⋯⋯下

咚！

2017

在首爾幻想
—
16cm x 10.5cm
2017

Song of Life ——————————— **Artwork by Lee Chi Ching**

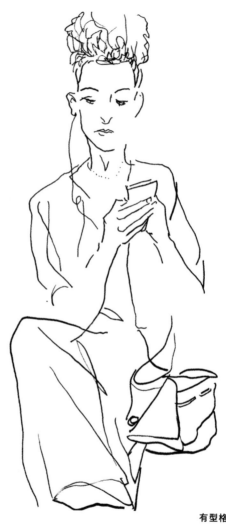

2017.8.13
首爾東內.
志清

有型格的女士
—
30cm x 22cm
2017

人生幾何 ——————— 李志清速寫集

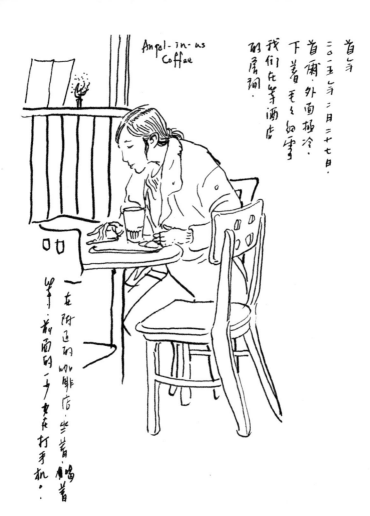

Angel-in-us
Coffee

首爾
二〇一三年二月二十七日.
首爾·外面極冷.
下著毛毛細雪
我们比等酒店
的房调.

一在附近的咖啡店·坐著·唱著
等·看著雨的一千女在打手机.

等待取房中

—

25cm x 17.5cm

2015

Song of Life ——————————— Artwork by Lee Chi Ching

首爾車上
—
16cm x 10.5cm
2017

 2017 8 13

腰封
—
16cm x 10.5cm
2017

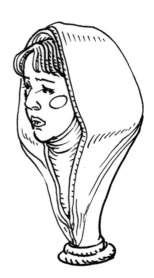

戴斗篷少女

—

16cm x 10.5cm

2017

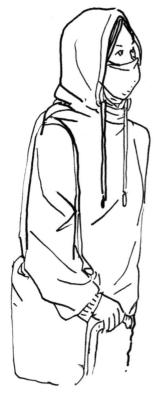

病中

—

16cm x 10.5cm

2017

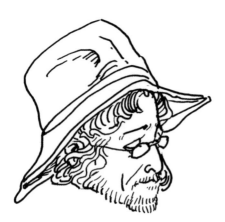

戴帽子的人

—

10.5cm x 16cm
2017

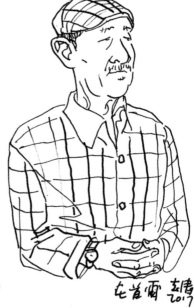

紳士

—

16cm x 10.5cm
2017

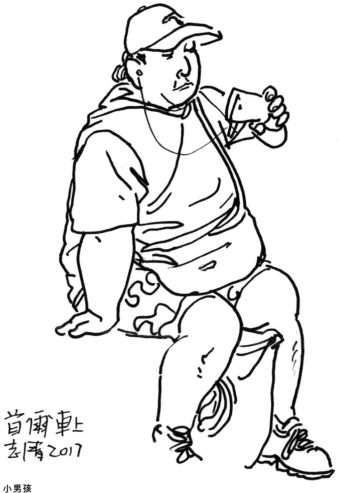

首爾車上
志清 2017

小男孩
—
16cm x 10.5cm
2017

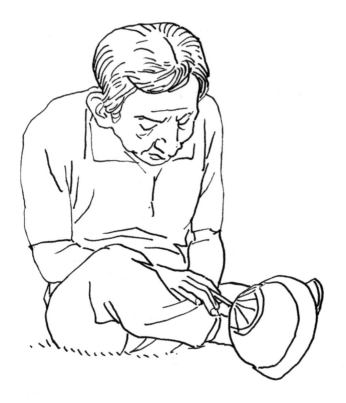

坐在花園中

—

30cm x 22cm

2017

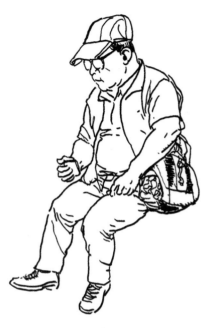

中年人

—

30cm x 22cm
2017

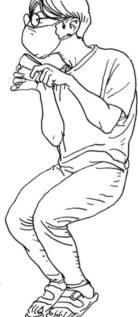

一個古怪的姿勢

—

30cm x 22cm
2017

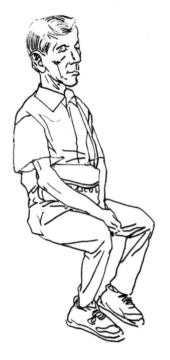

車上
—

30cm x 22cm
2017

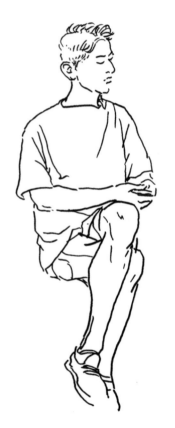

坐在小凳上
—

30cm x 22cm
2017

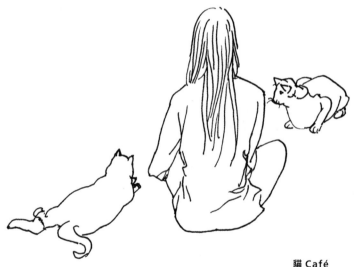

貓 Café
—
22cm x 30cm
2017

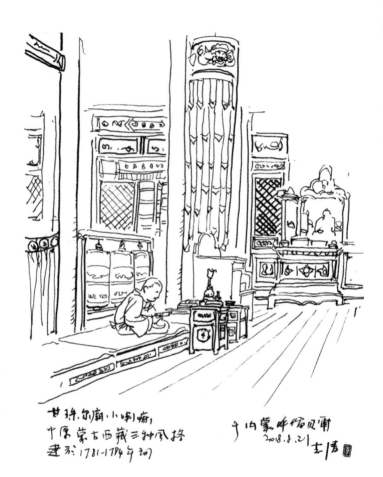

甘珠尔廟小喇嘛
中原蒙古西藏三种风格
建於1781-1784年初

于内蒙呼倫貝爾
2018.8.21 志清

甘爾廟小喇嘛

—

29cm x 23.5cm

2018

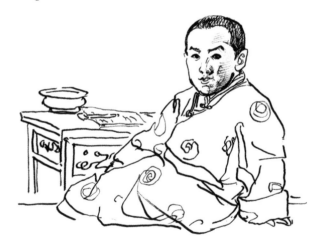

他的名字叫善良
—
29cm x 23.5cm
2018

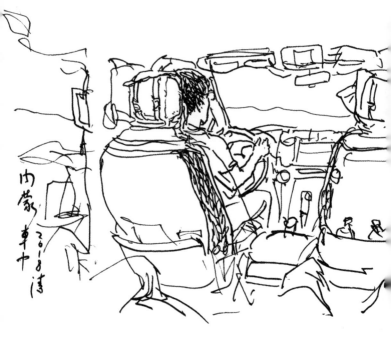

車上

—

23cm x 27cm

2018

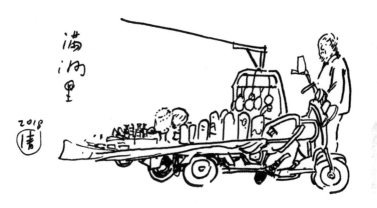

賣套娃
—
23cm x 27cm
2018

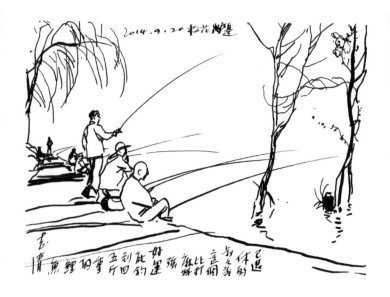

釣魚

—

21.5cm x 30cm
2014

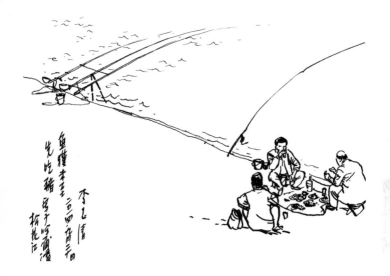

漁獲未至先吃豬
—
21.5cm x 30cm
2014

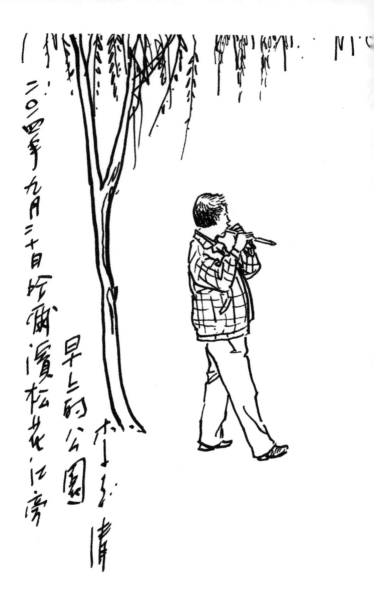

二〇〇四年九月三十日吟爾濱松花江旁早上的公園

李志清

人生幾何 ———————— 李志清速寫集

妳耍太極我吹簫

妳耍太極我吹簫
—
21.5cm x 30cm
2014

Song of Life ———————————————— Artwork by Lee Chi Ching

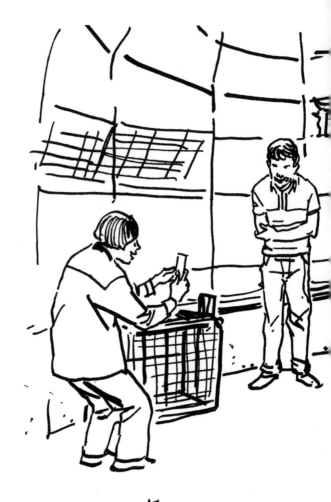

苦命兒
—
21.5cm x 30cm
2014

兒命虎 2014.9.20 遊

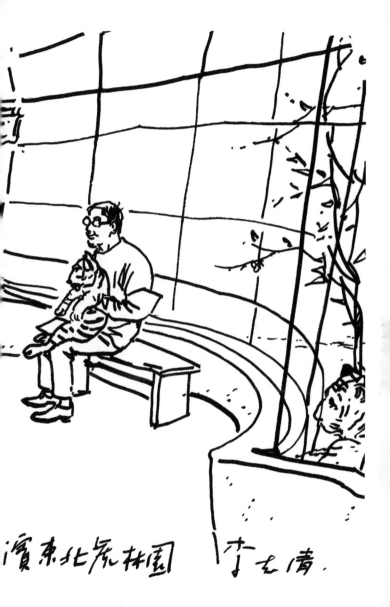

廣東北農林園　李志清

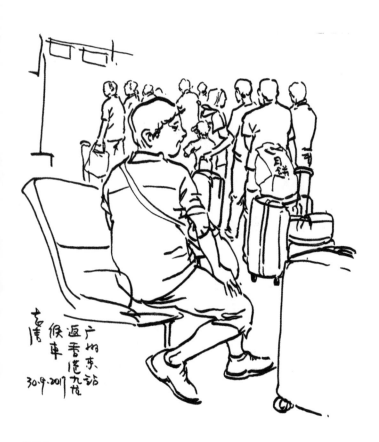

候車中

—

30cm x 21.5cm

2017

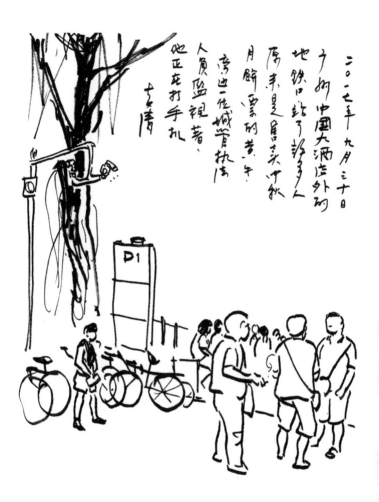

二〇一七年九月三十日

子均 中國大酒店外的
地鐵口站了許多人
原來是慶祝中秋
月餅、票劵的券卡
旁邊一位城管執法
人員監視著、
他正在打手扎

士傑

廣州街頭

—

30cm x 21.5cm
2017

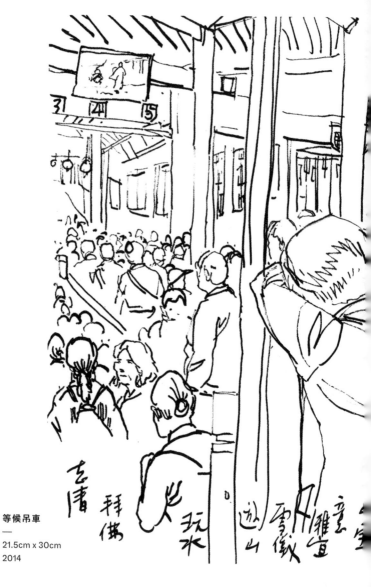

等候吊車
—
21.5cm x 30cm
2014

人生幾何 ———— 李志清速寫集

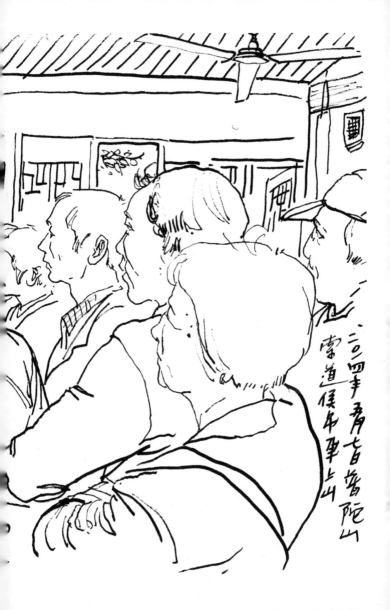

二○二四年青□晉陀山
李道侯午卒上山

Song of Life ———————— Artwork by Lee Chi Ching

Song
of
Life

Artwork
by Lee Chi Ching

人生
幾何

李志清速寫集

www.cosmosbooks.com.hk

作　　品	人生幾何 —— 李志清速寫集
作　　者	李志清
責任編輯	林苑鶯
美術設計	曦成製本
出　　版	天地圖書有限公司 香港黃竹坑道 46 號新興工業大廈 11 樓（總寫字樓） 電話：2528 3671　傳真：2865 2609 香港灣仔莊士敦道 30 號地庫（門市部） 電話：2865 0708　傳真：2861 1541
印　　刷	美雅印刷製本有限公司 香港九龍觀塘榮業街 6 號海濱工業大廈 4 字樓 A 座 電話：2342 0109　傳真：2790 3614
發　　行	聯合新零售（香港）有限公司 香港新界荃灣德士古道 220-248 號 荃灣工業中心 16 樓 電話：2150 2100　傳真：2407 3062
出版日期	2023 年 7 月 / 初版 · 香港 （版權所有 · 翻印必究） COSMOS BOOKS LTD. 2023
ISBN	978-988-8551-06-4